my closet
from
childhood

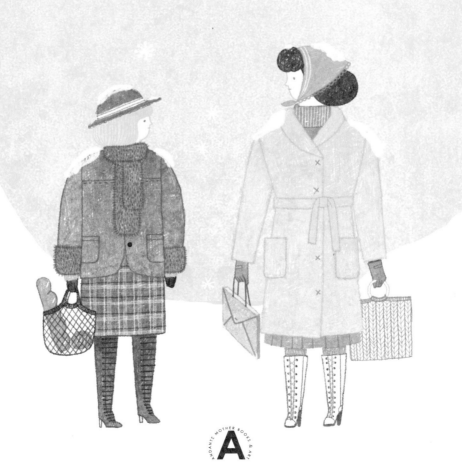

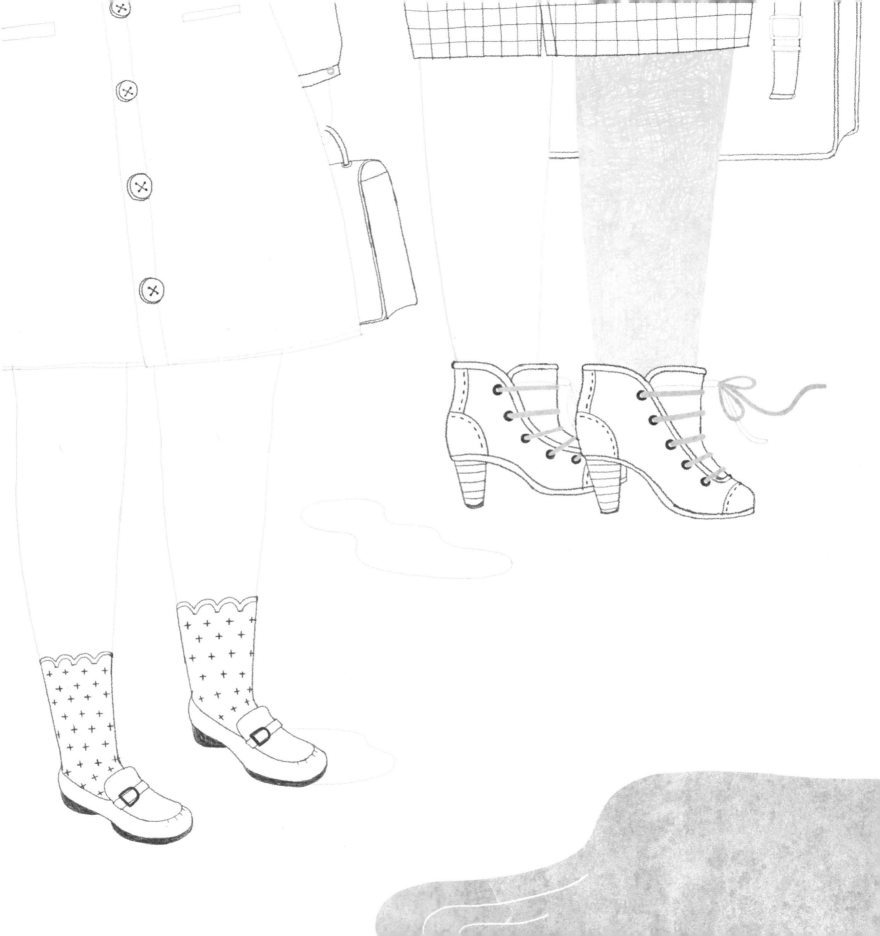

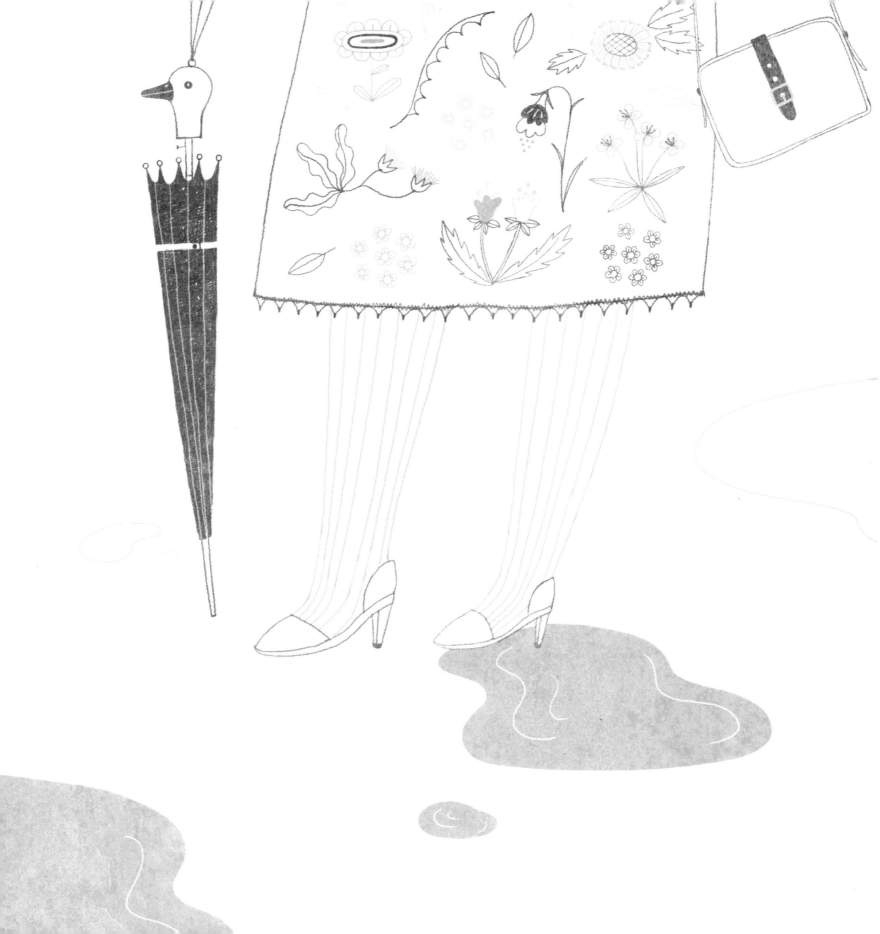

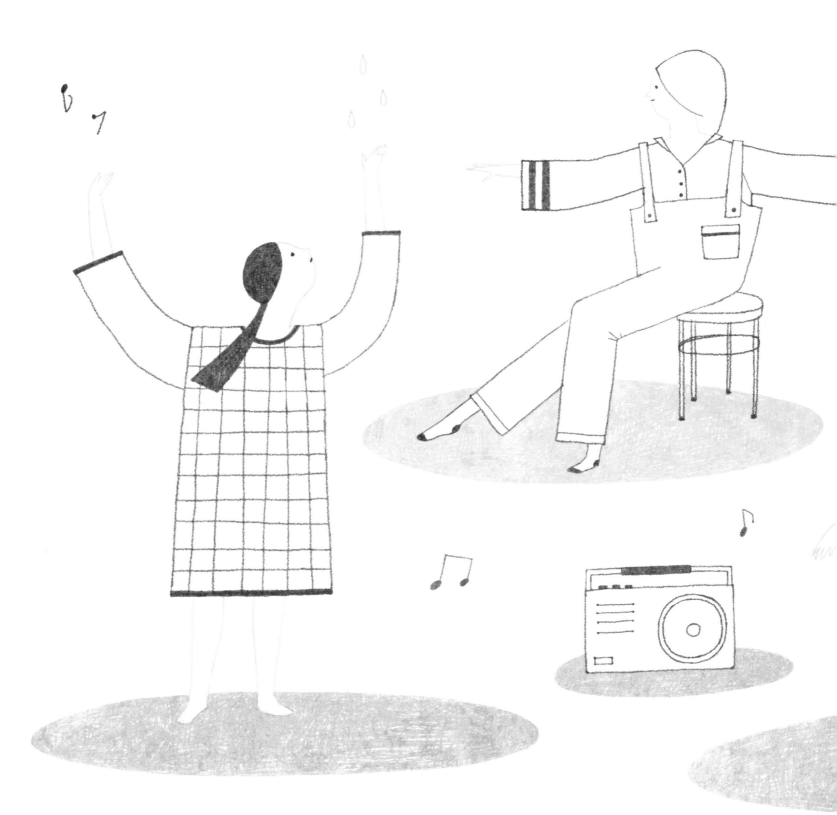

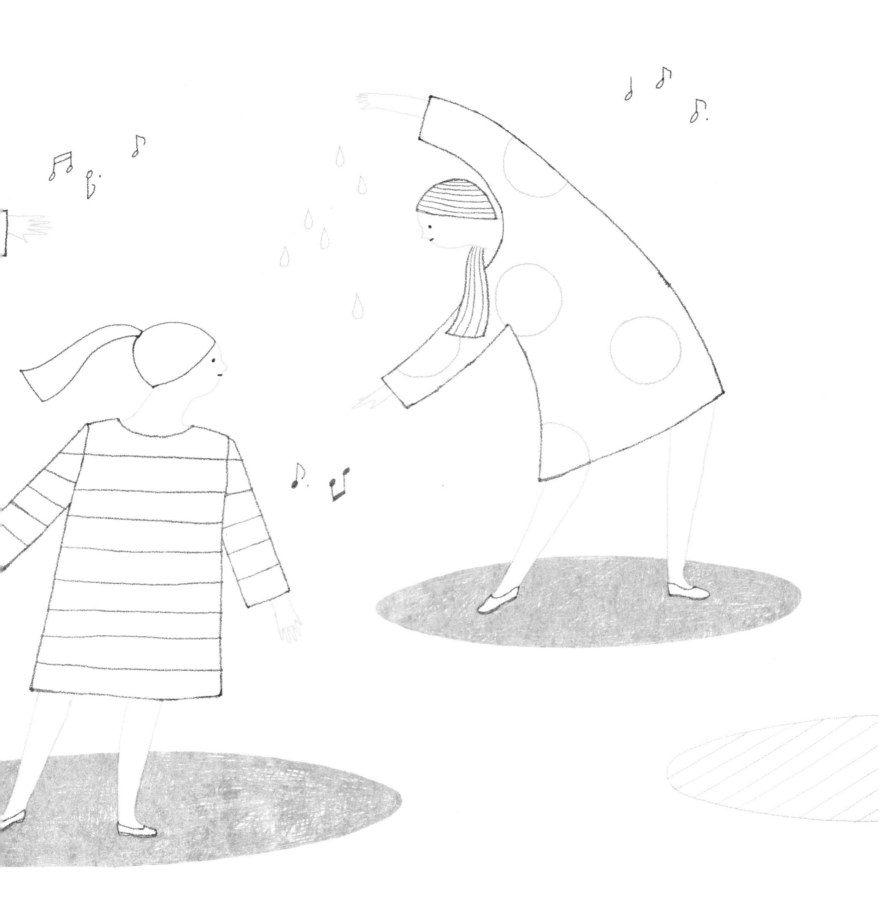

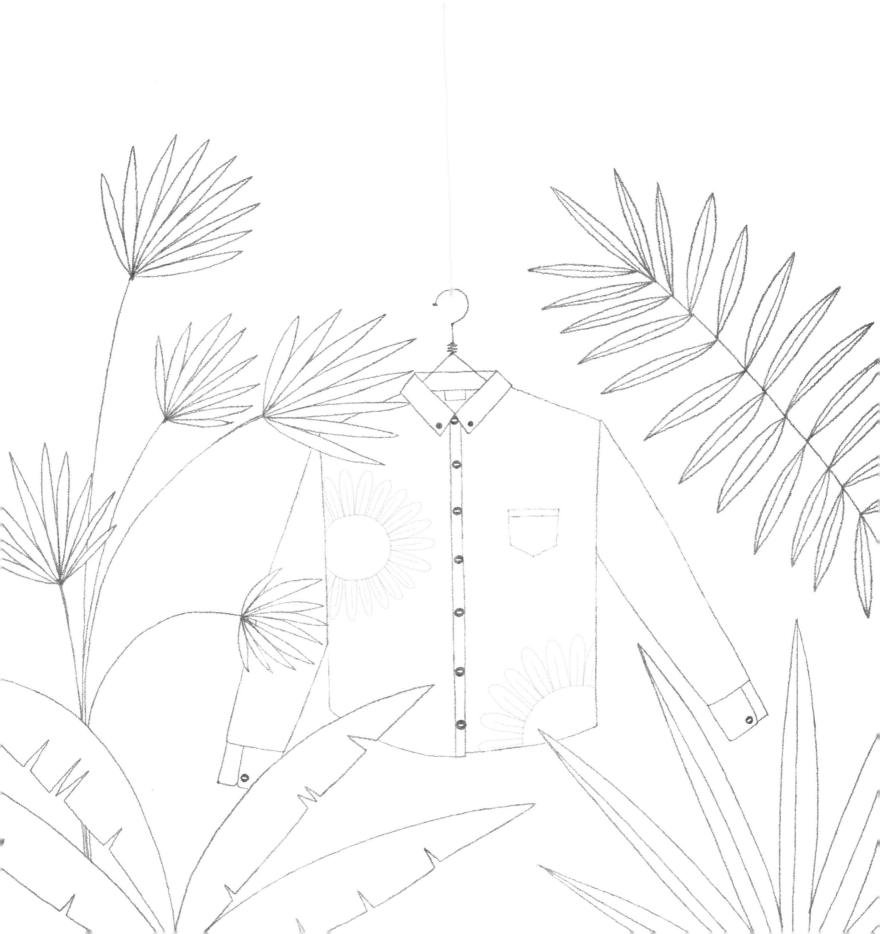

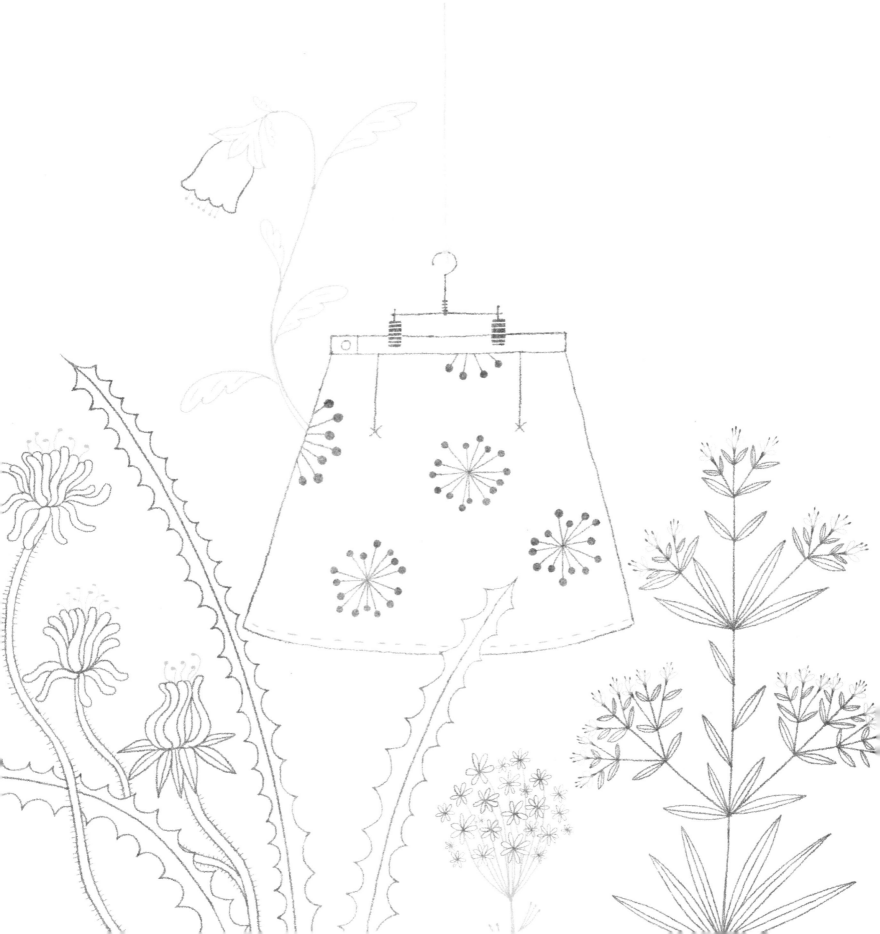

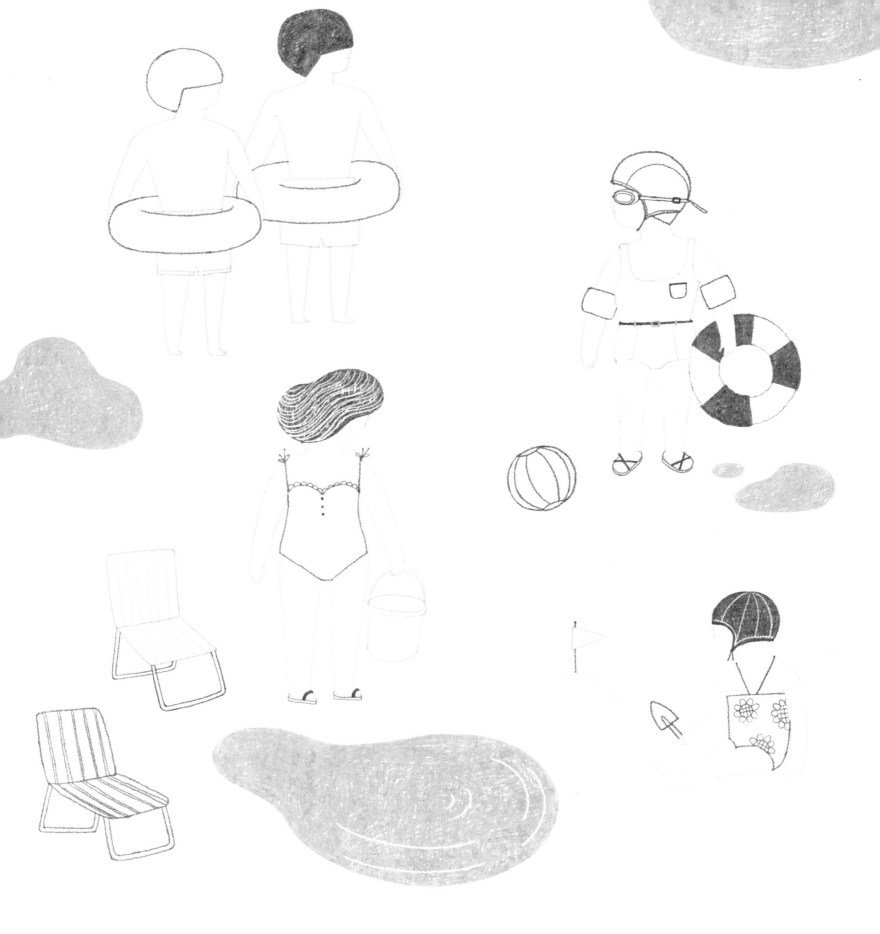

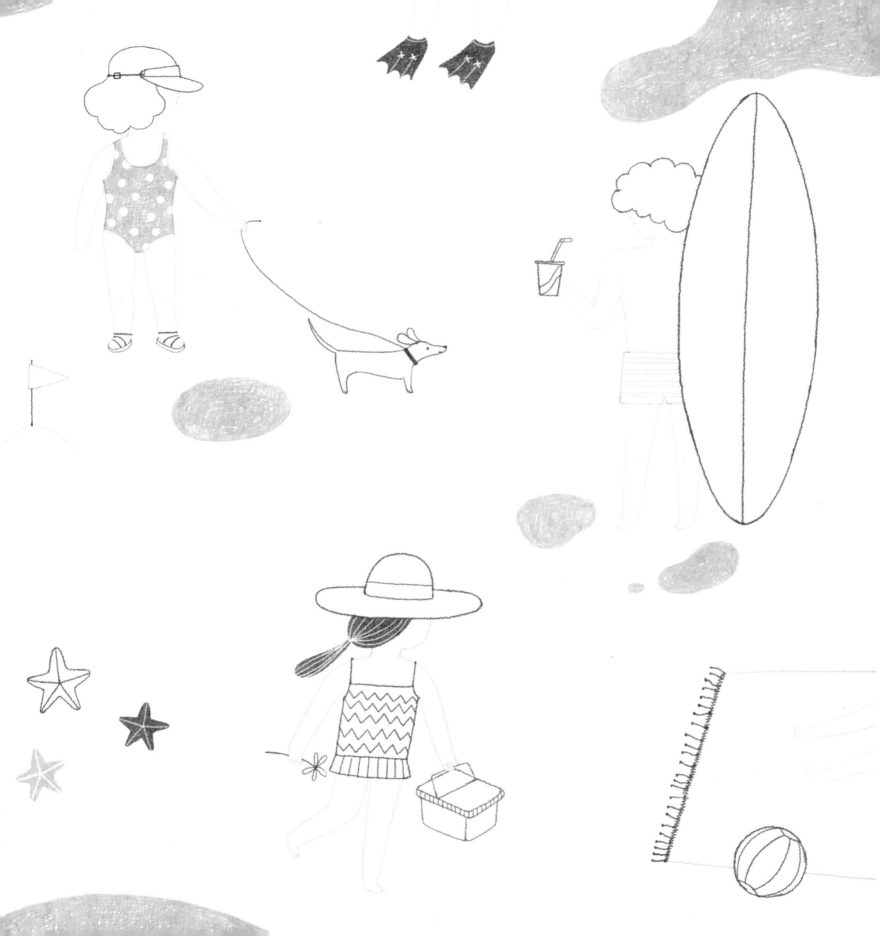

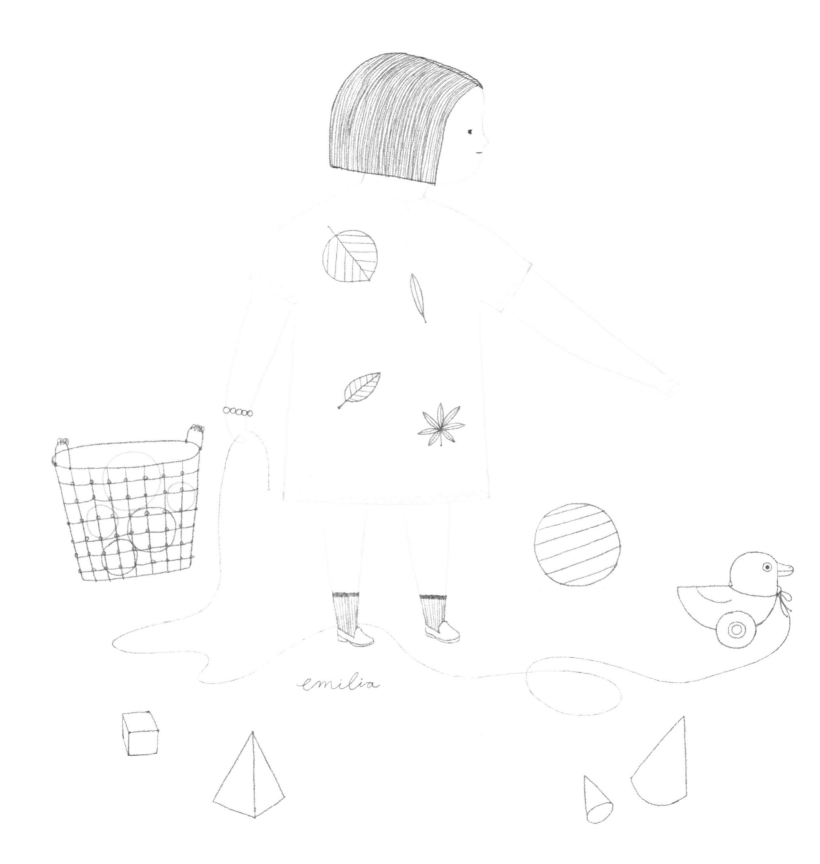

emilia

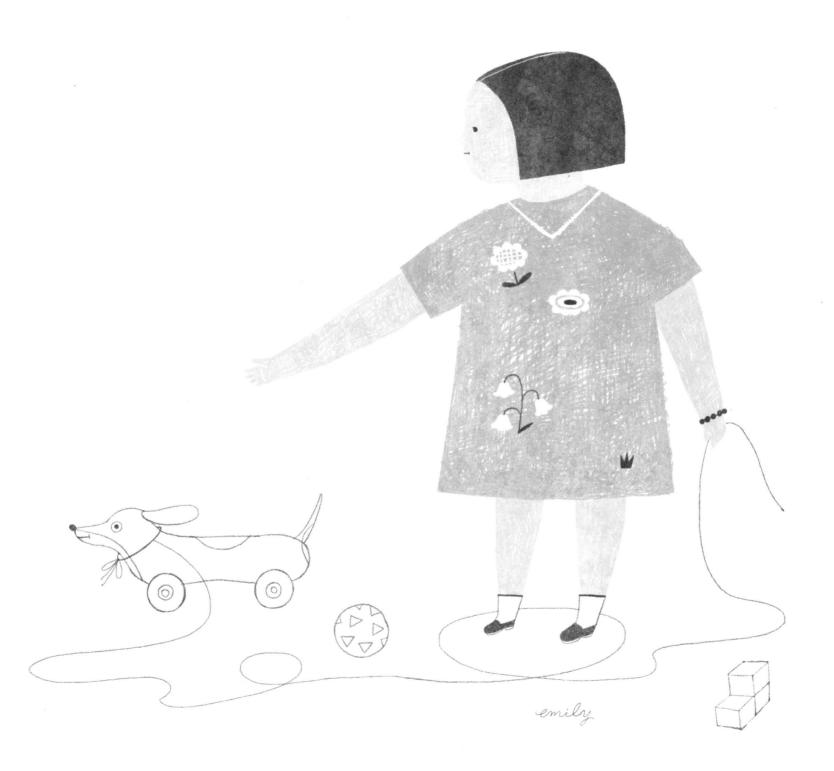

emily

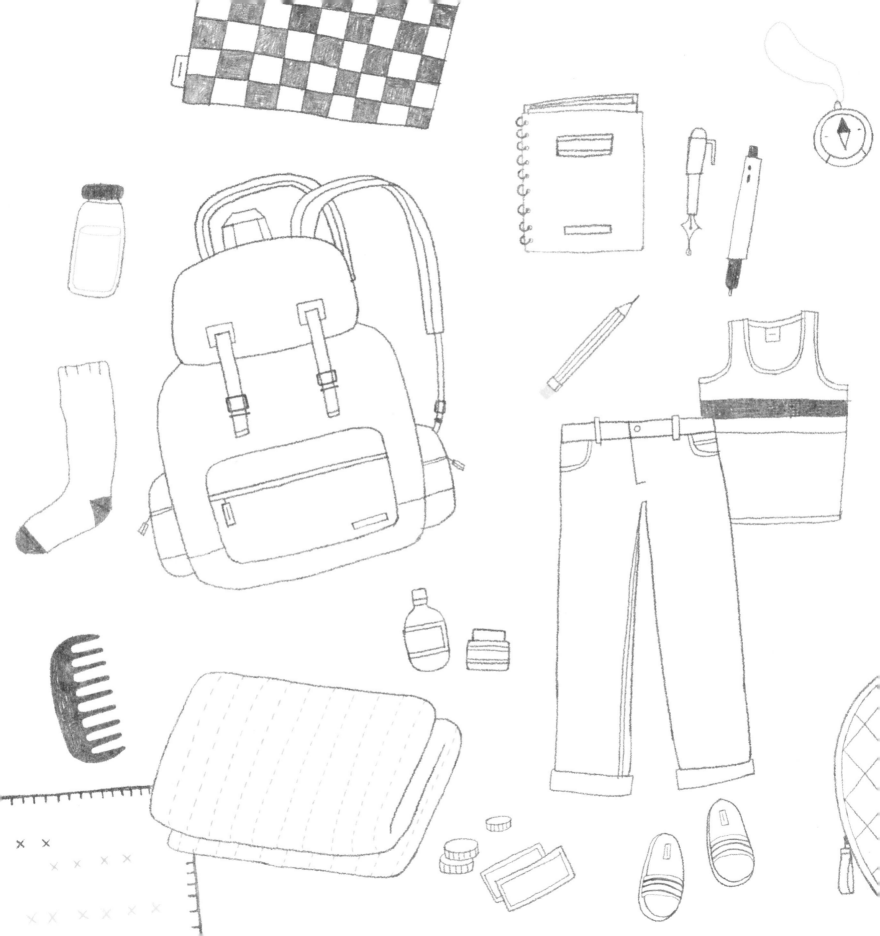

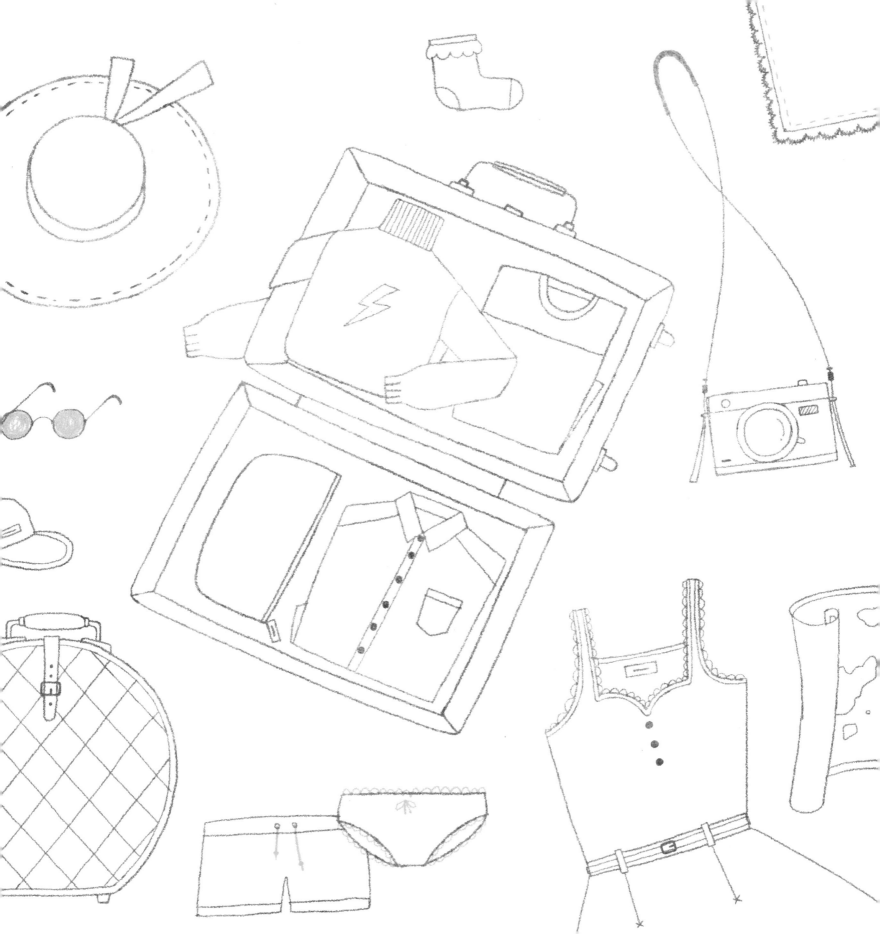

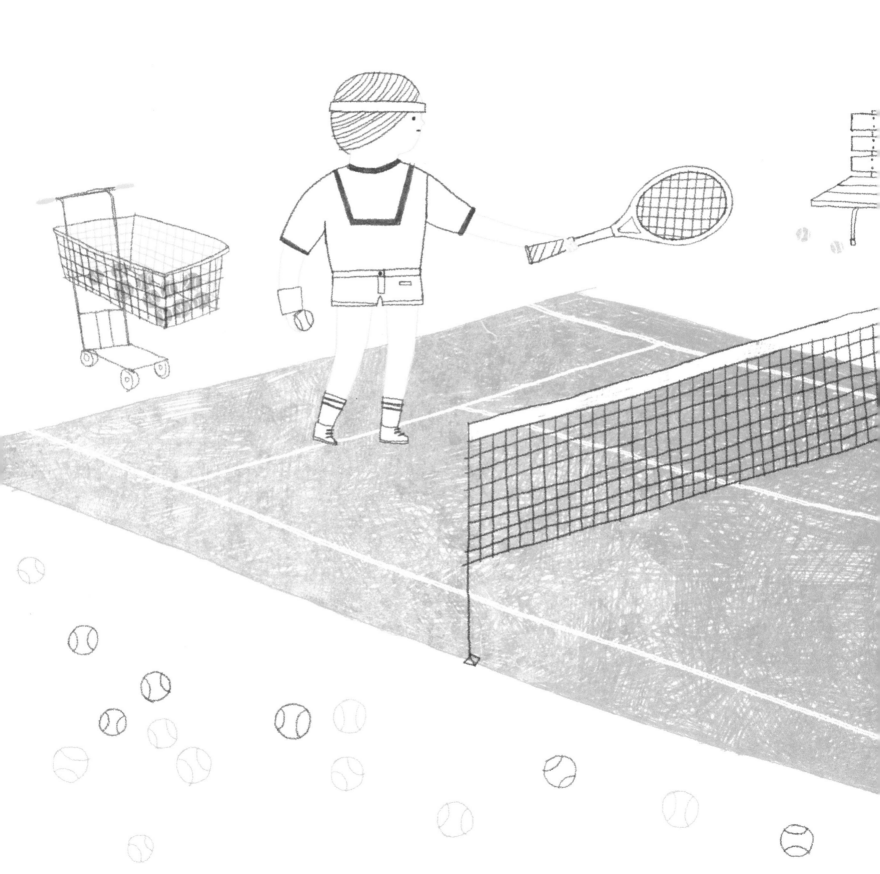

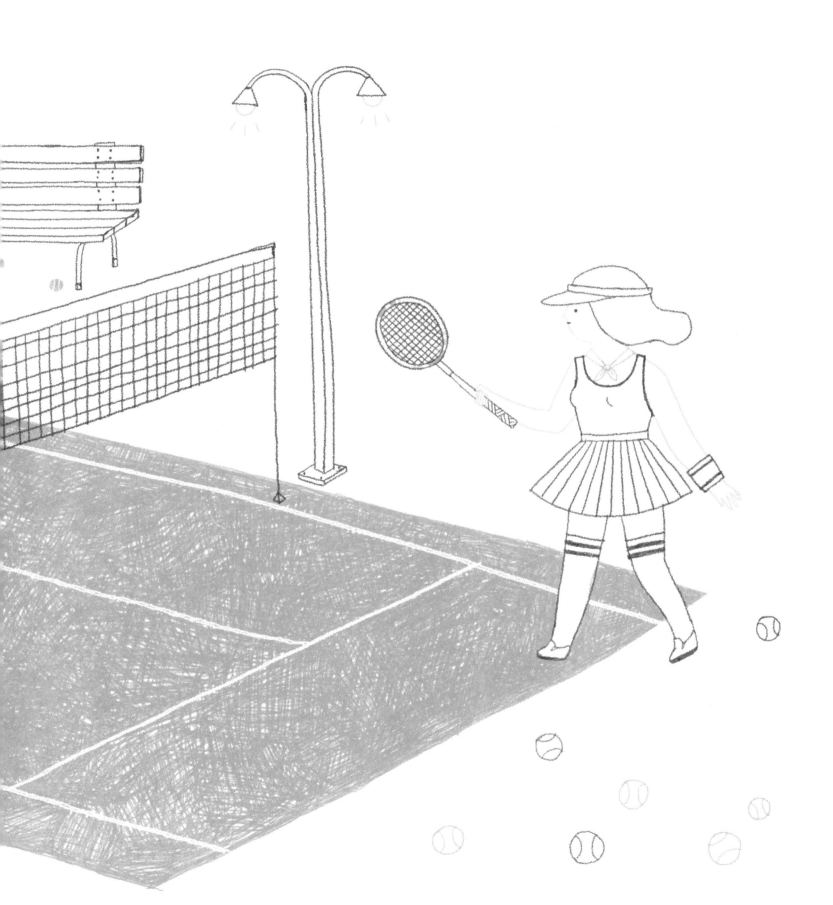

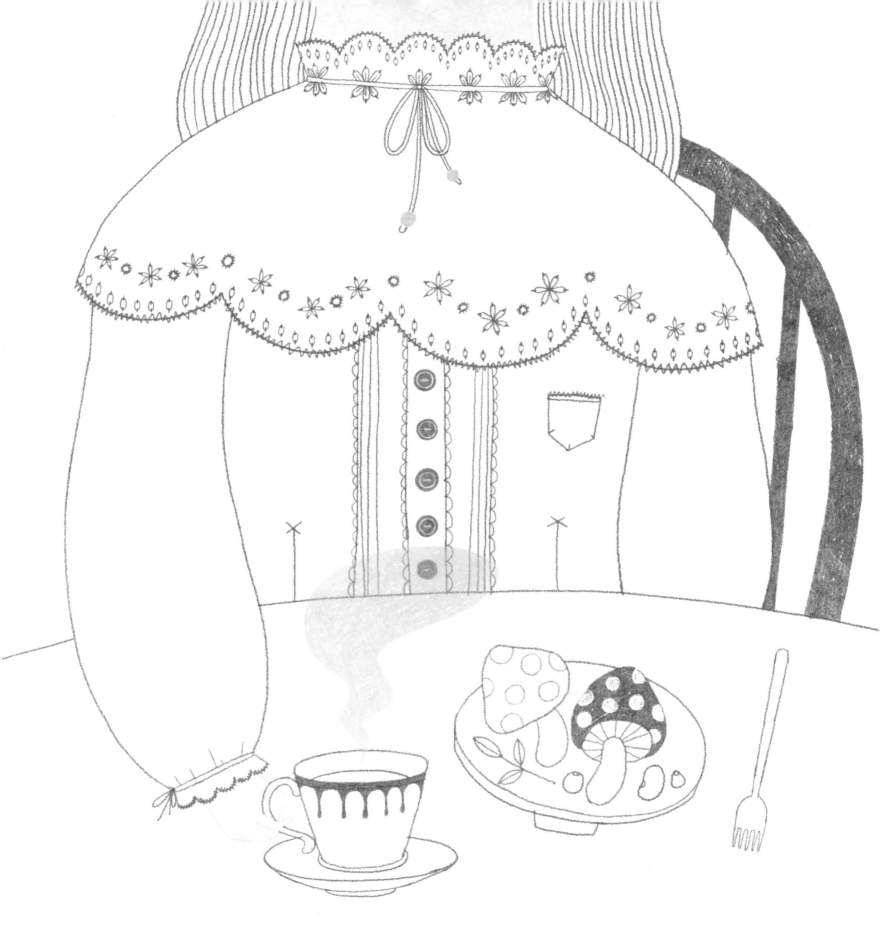

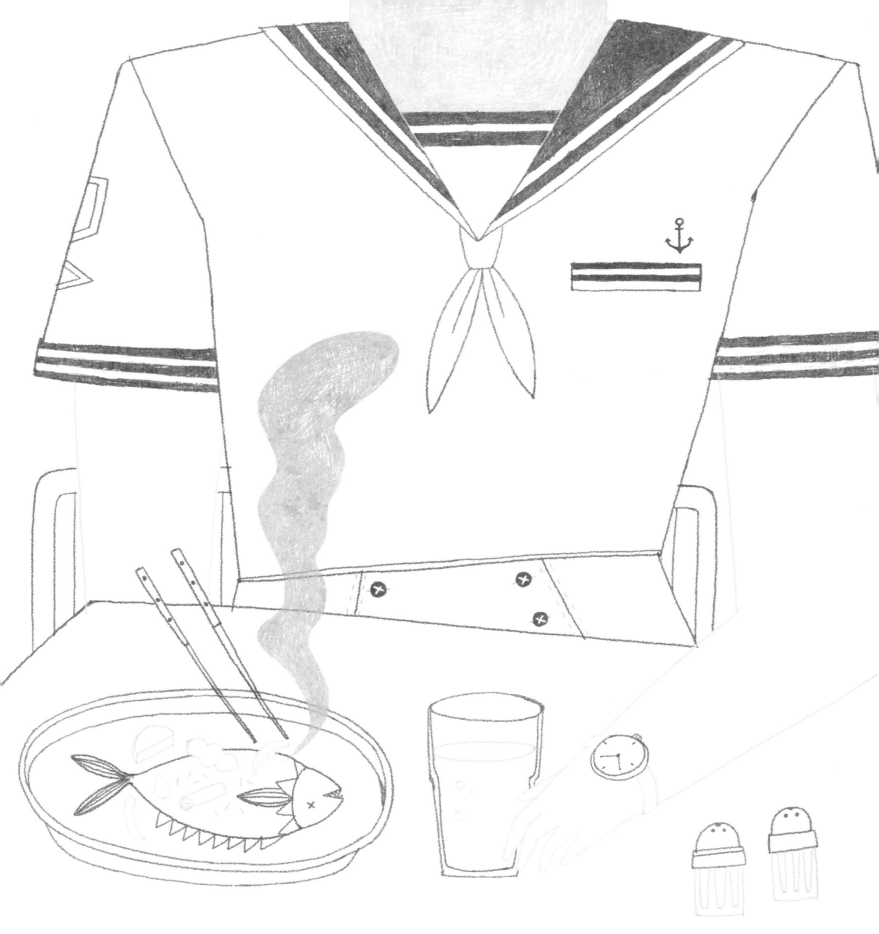

MONDAY

TUESDAY

WEDNSDAY

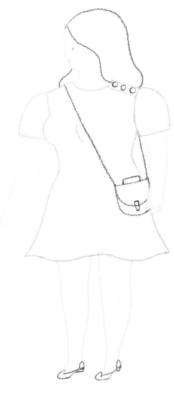

THURSDAY FRIDAY SATURDAY

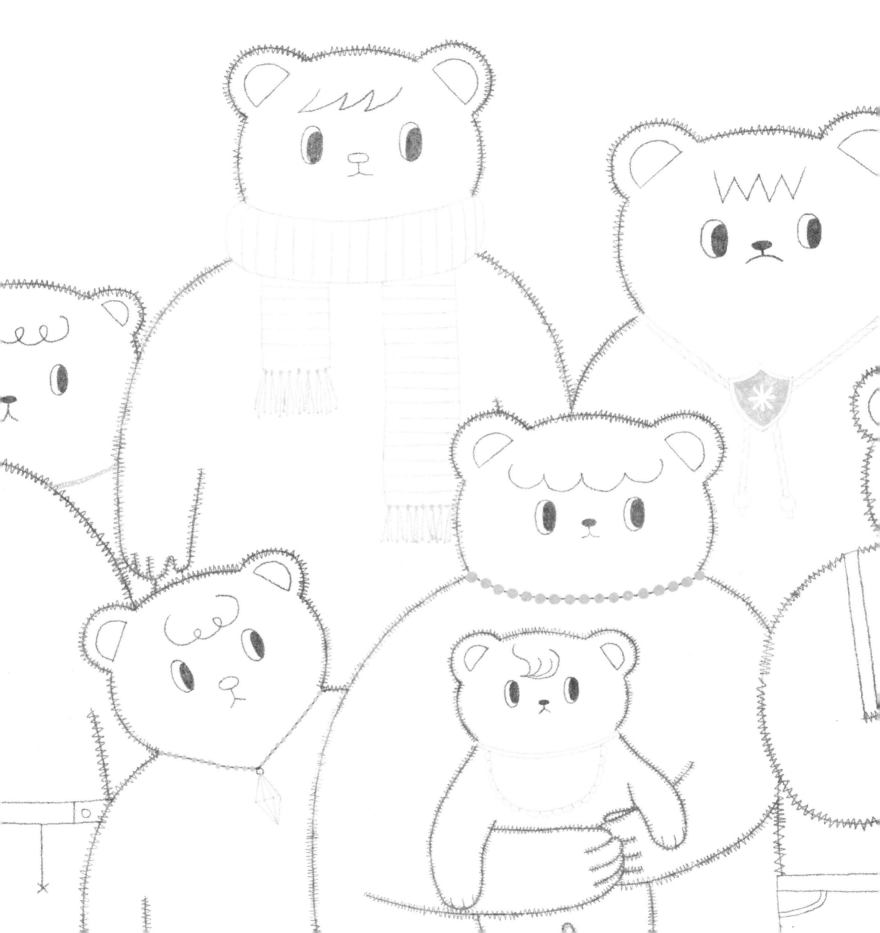

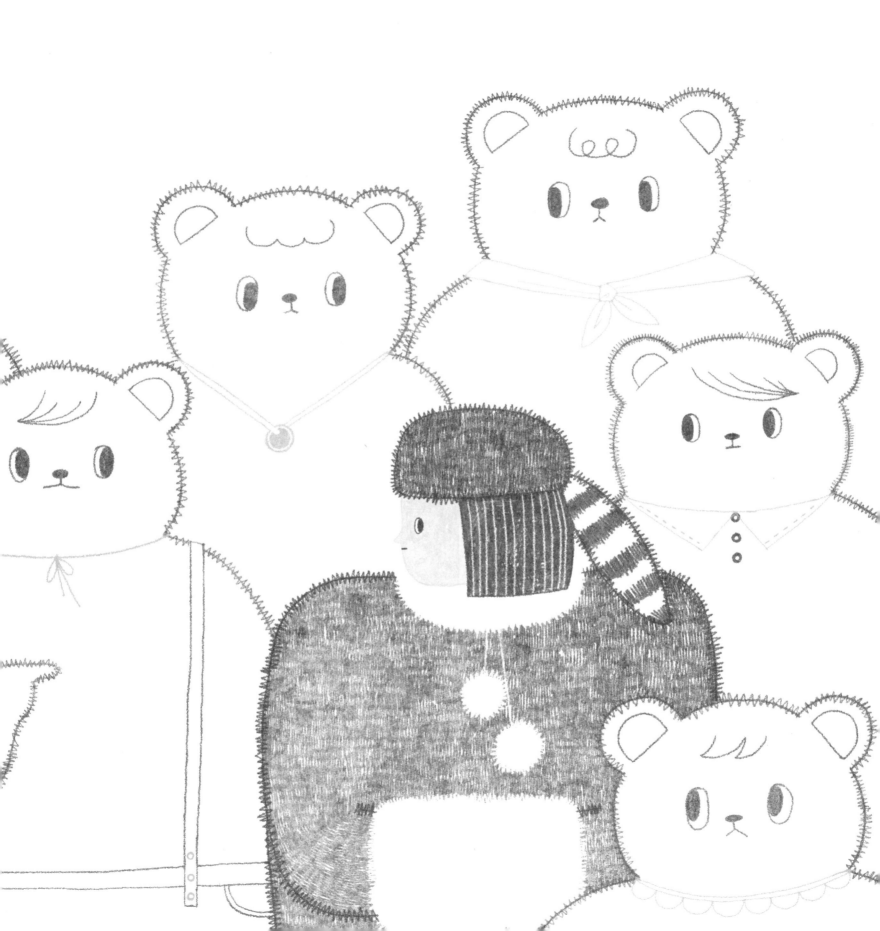

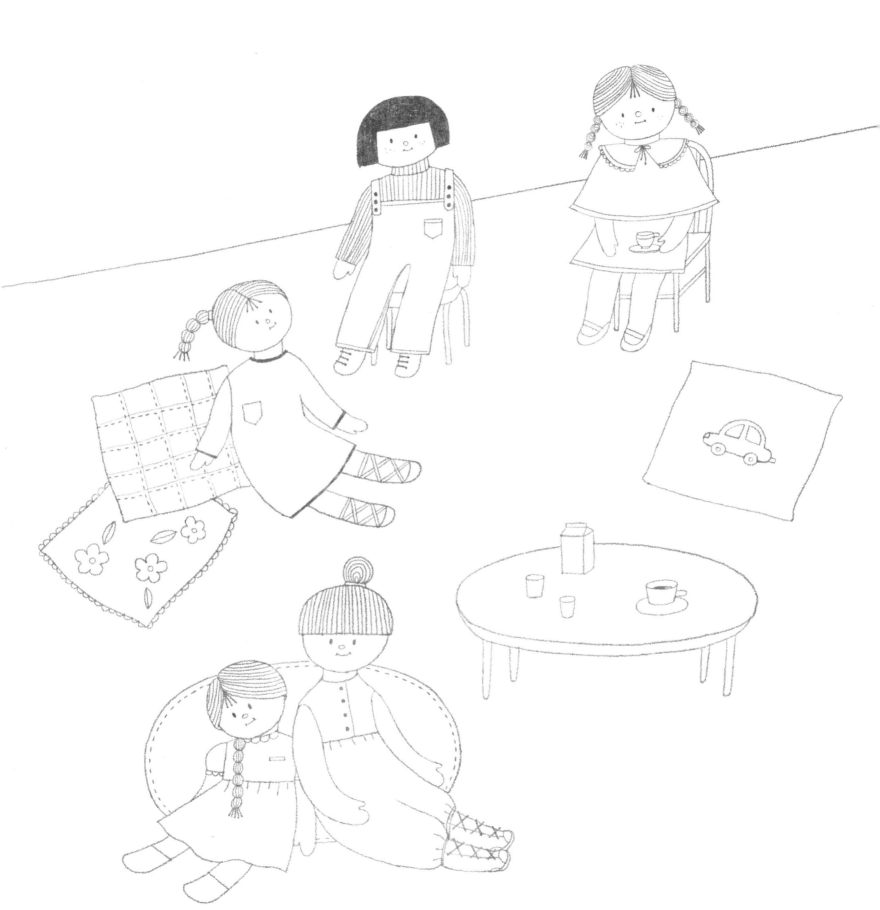

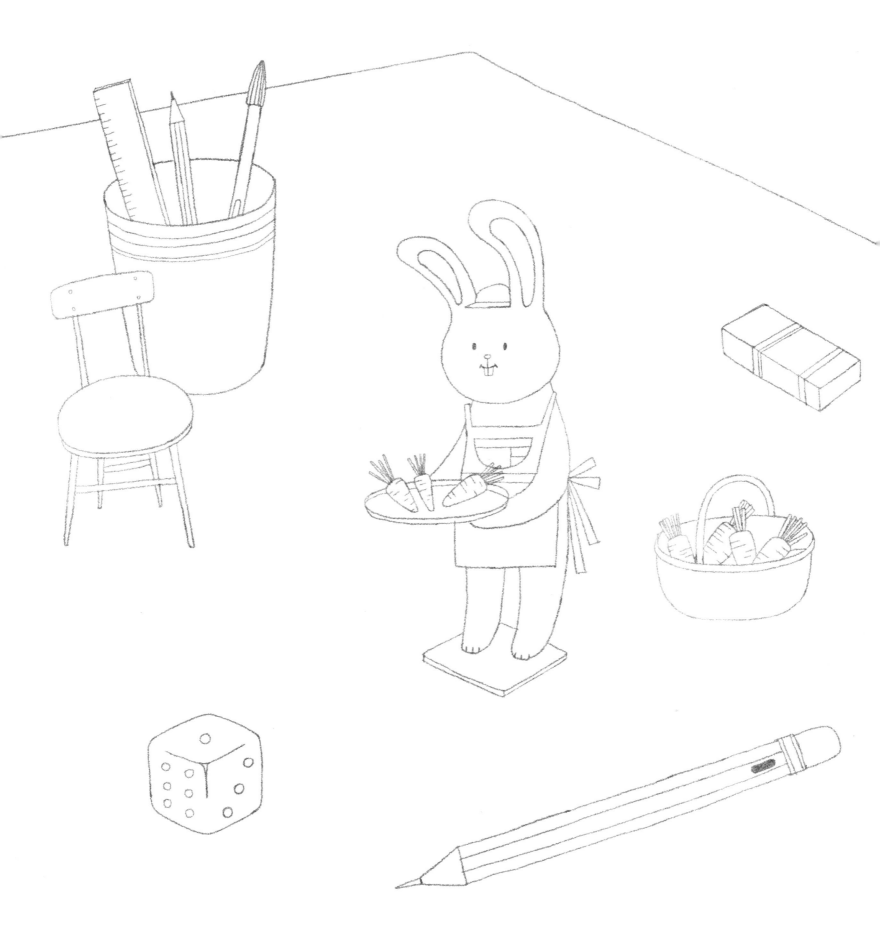

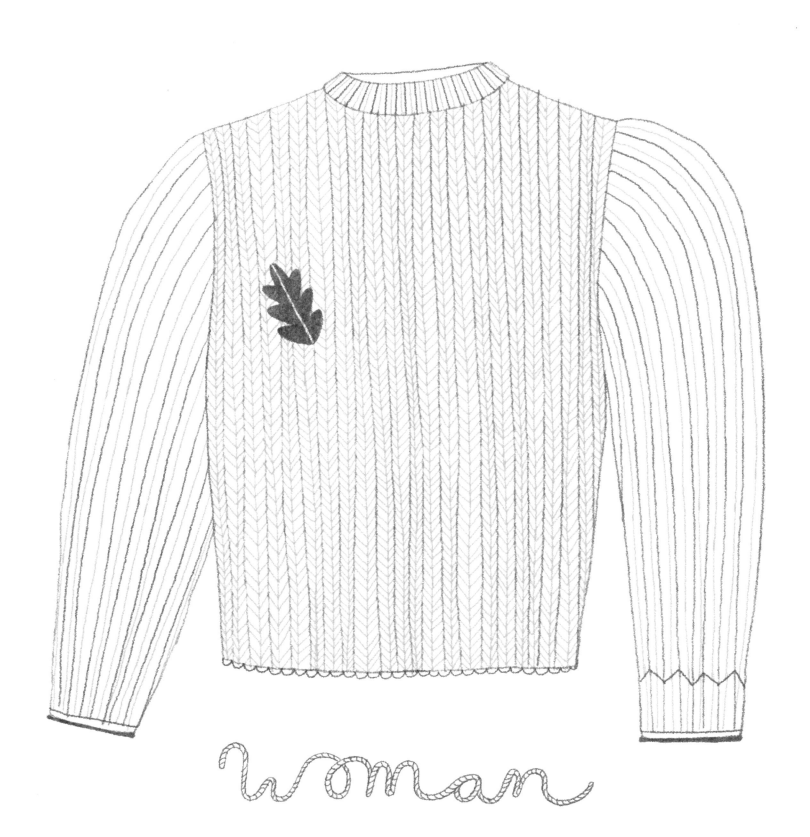

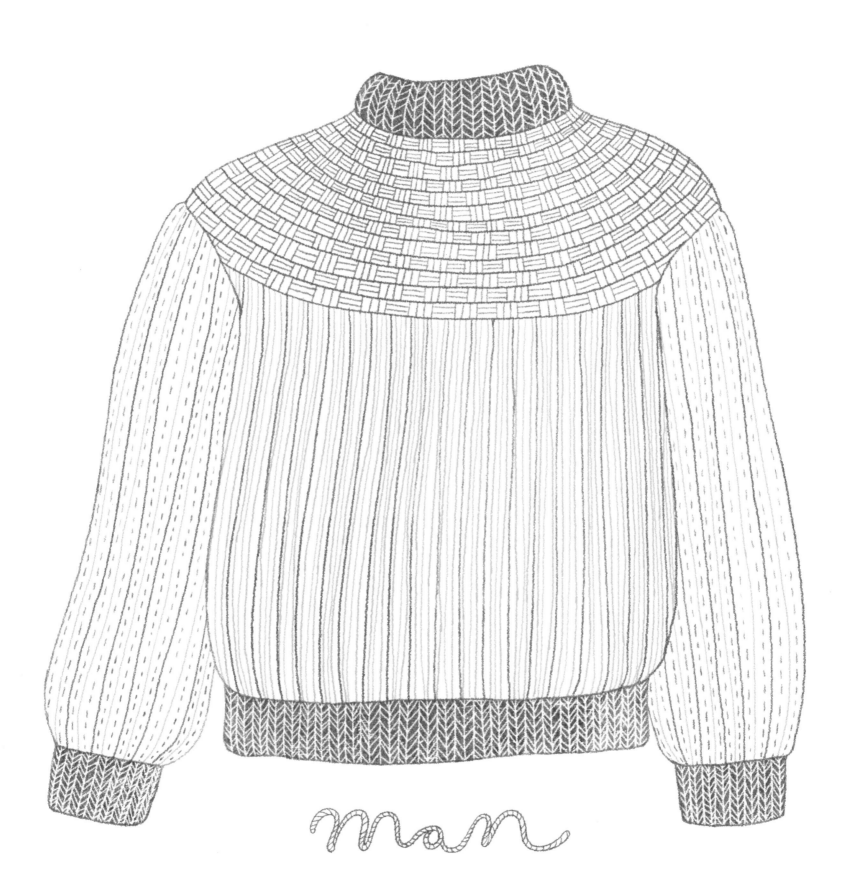

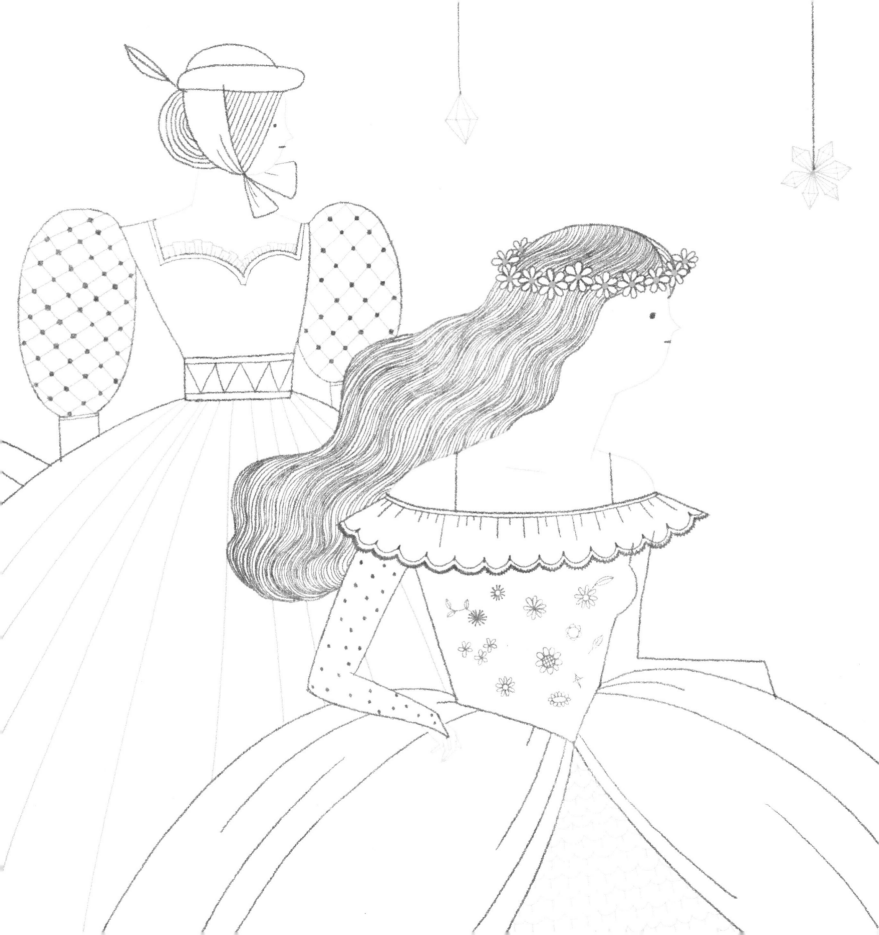

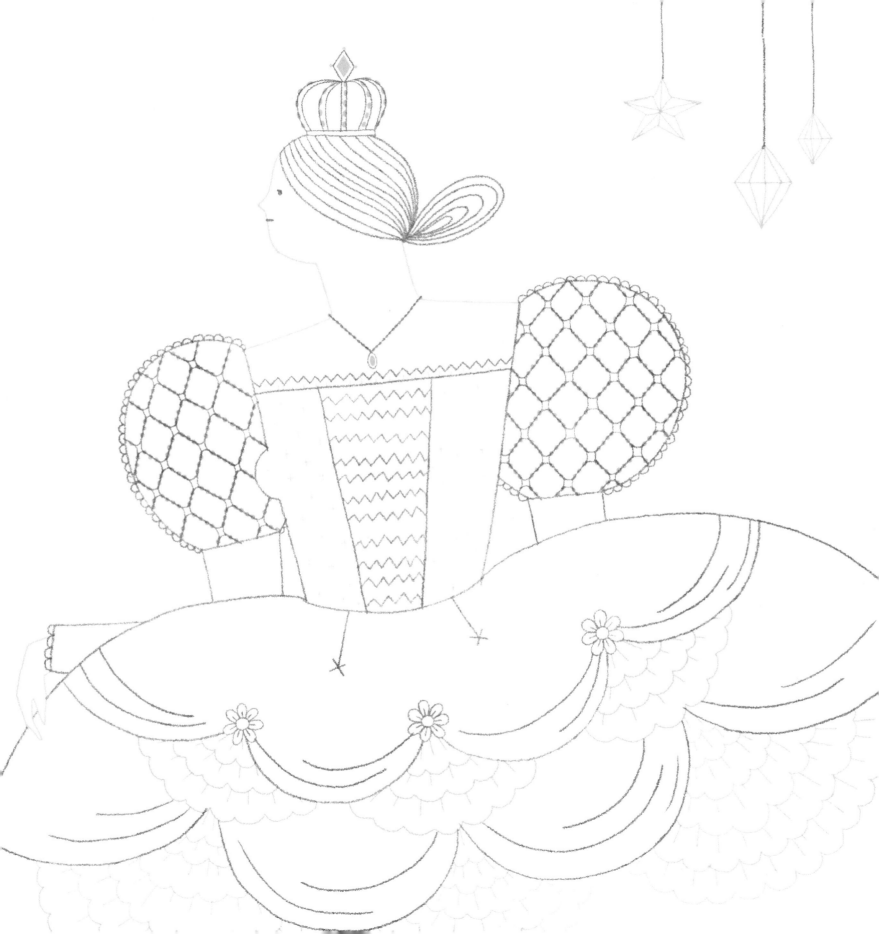

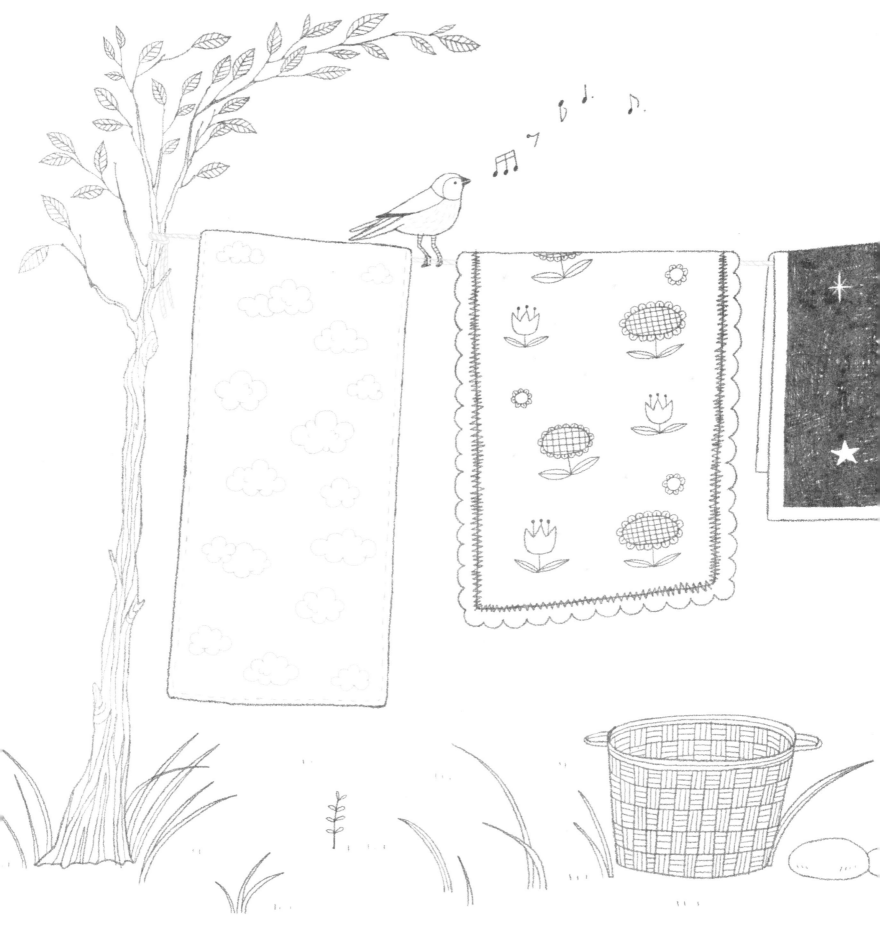

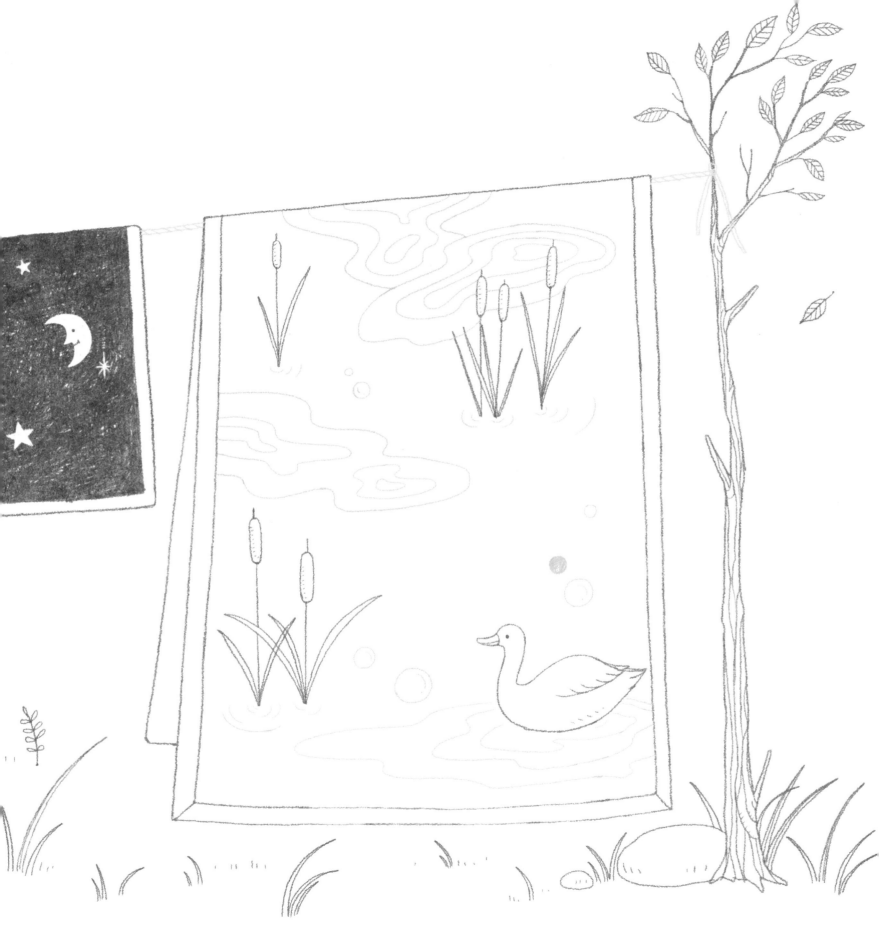

SUMMER

✳ ✳ ✳ ✳ ✳ ✳

W I N T E R

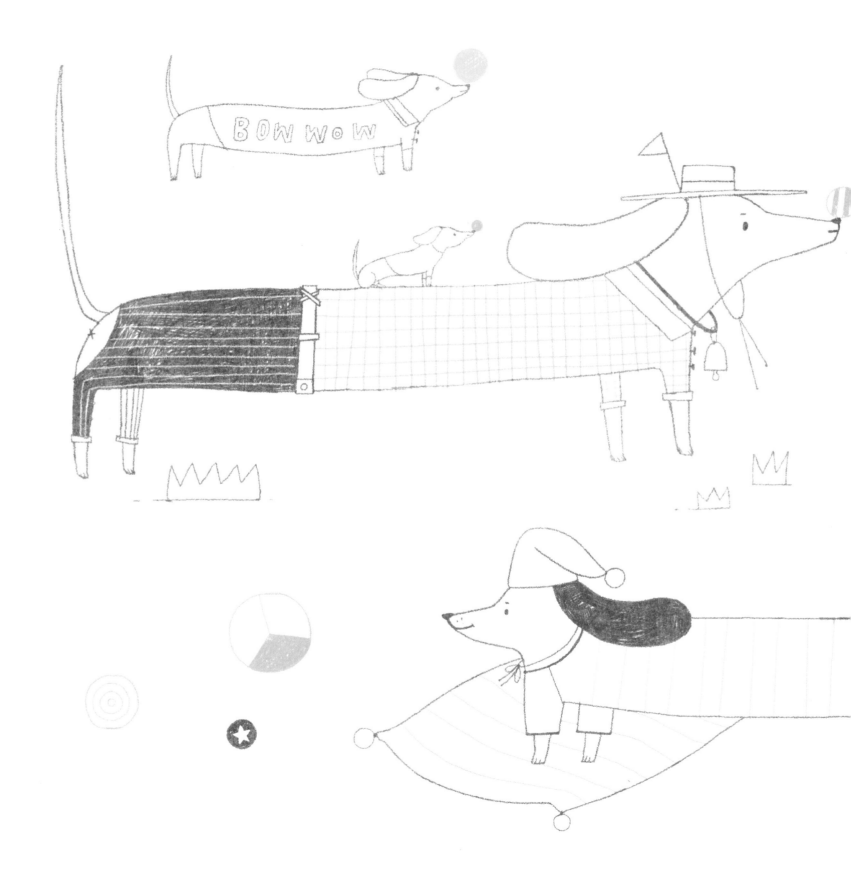

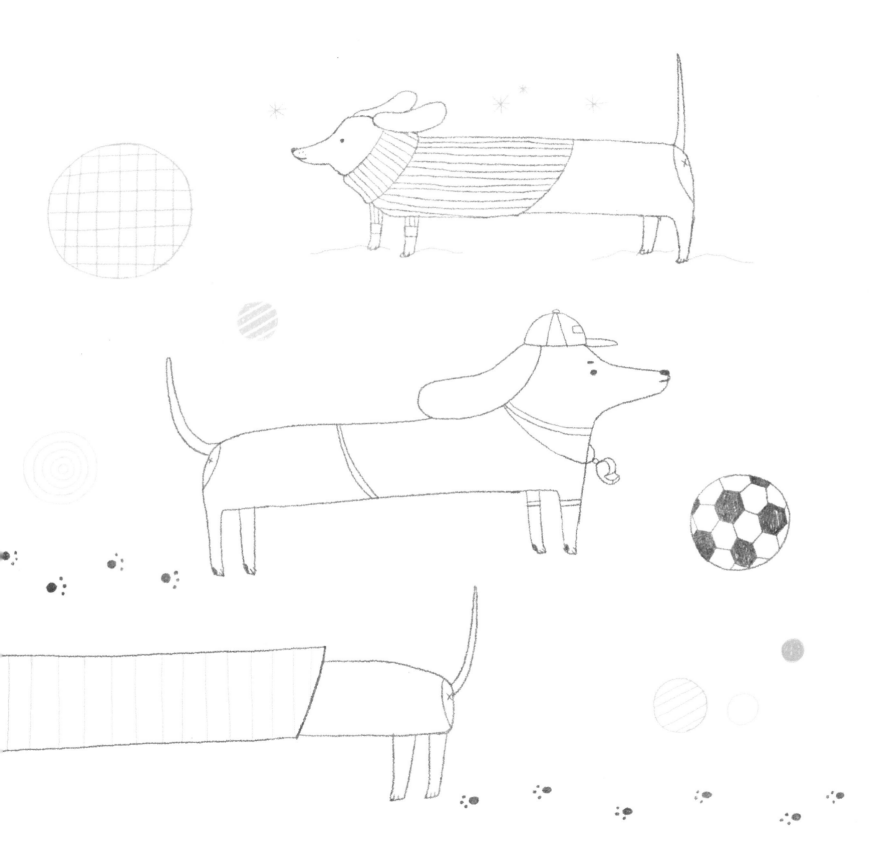

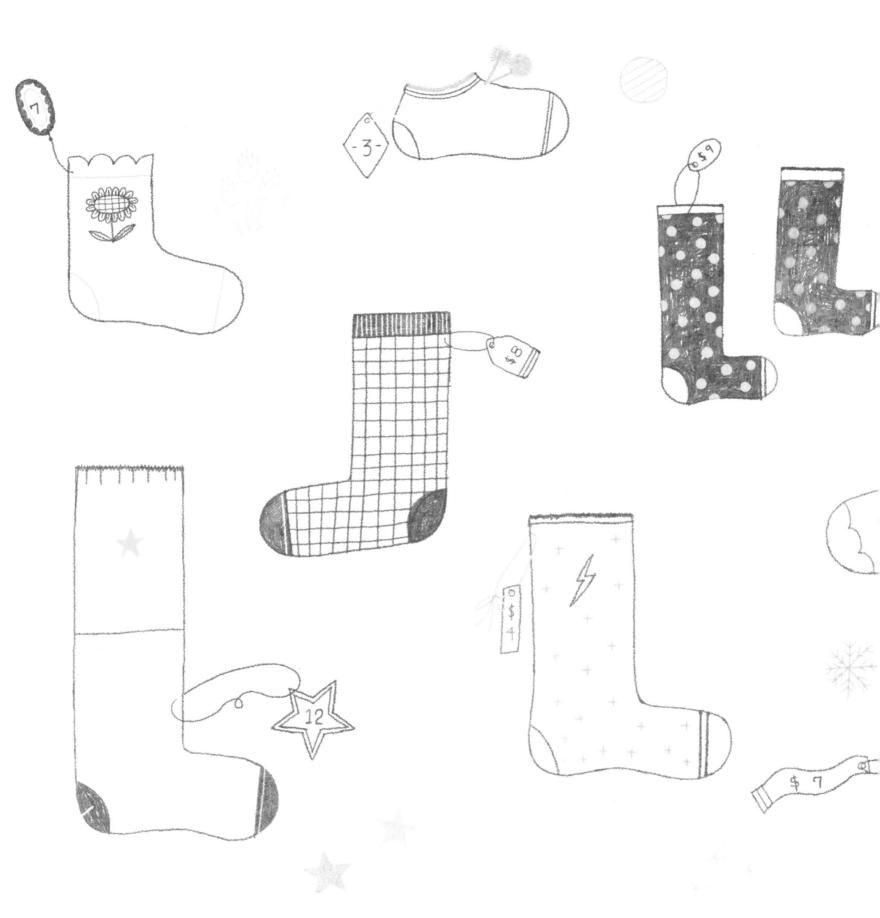

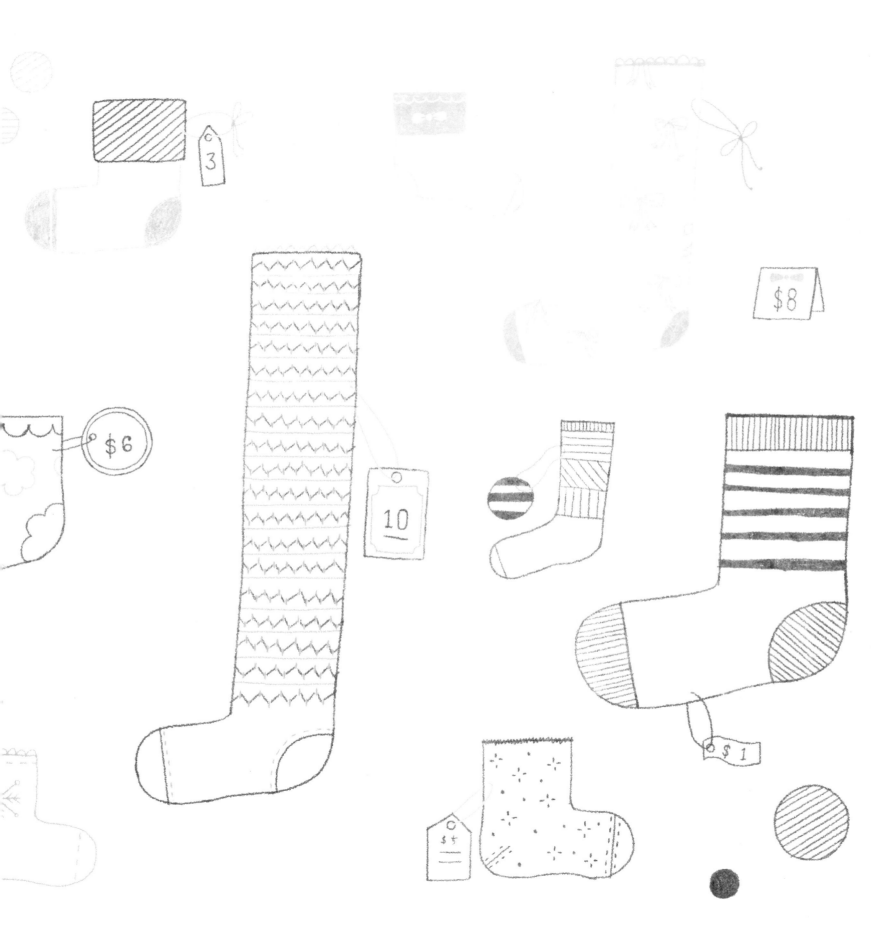

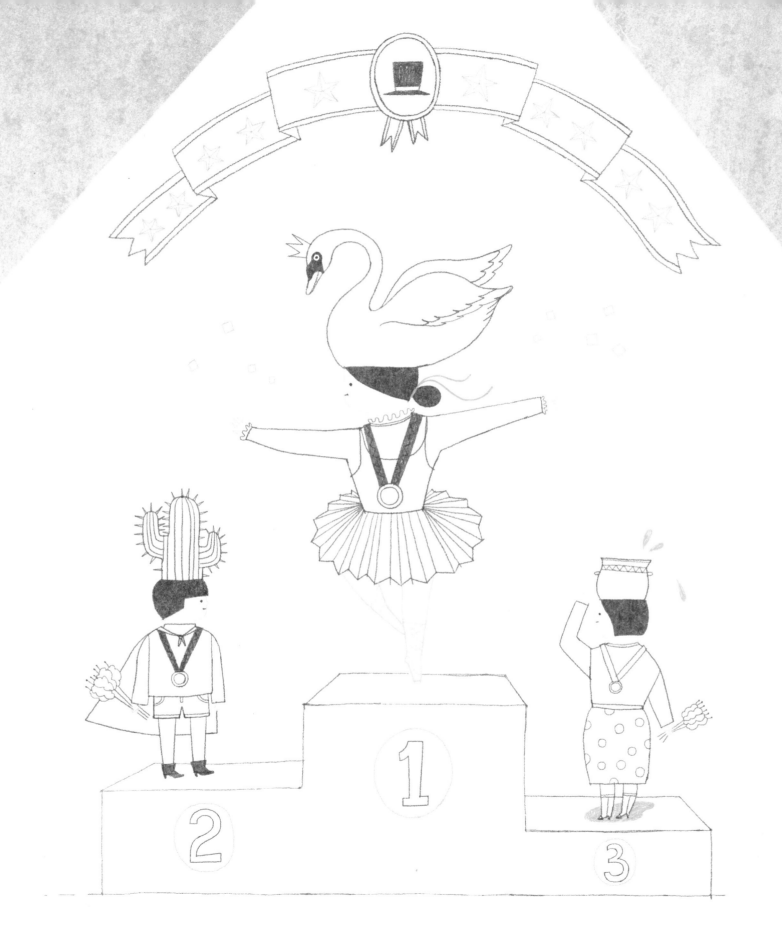

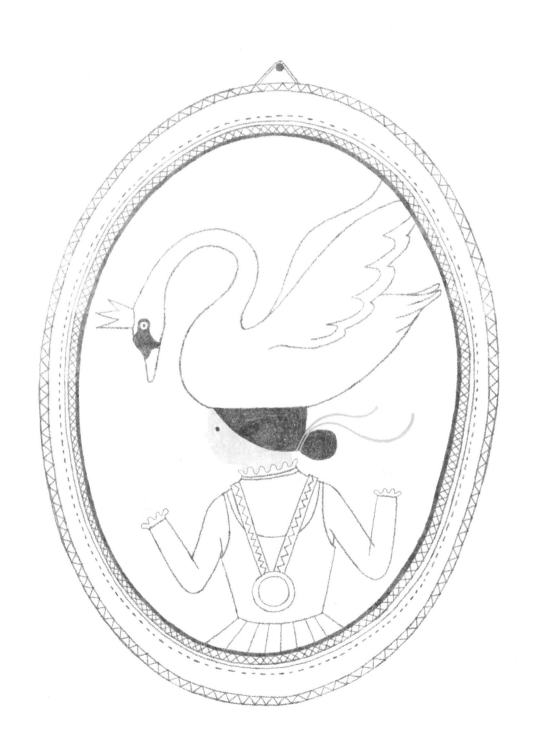

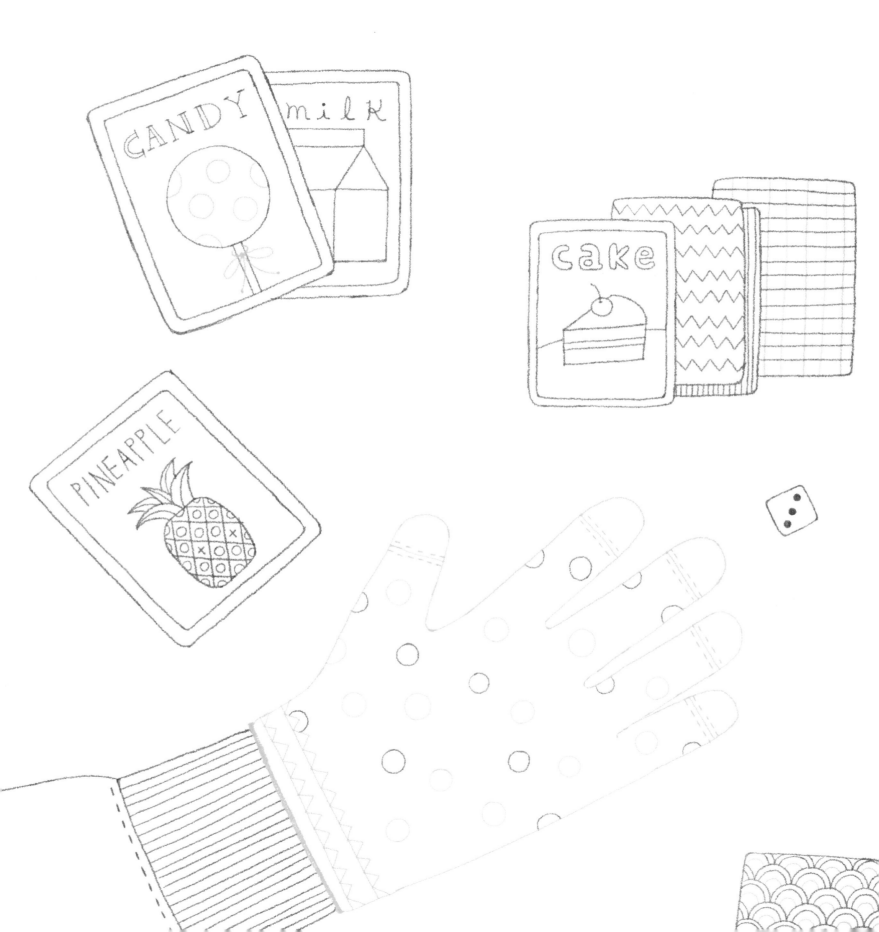

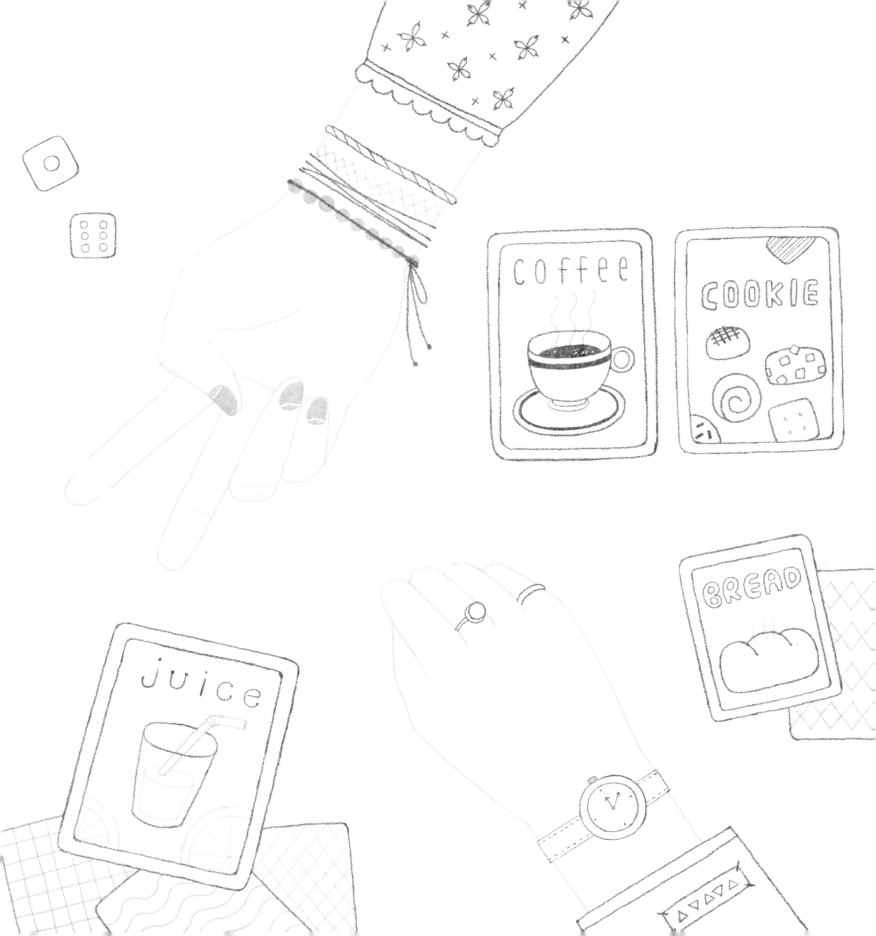

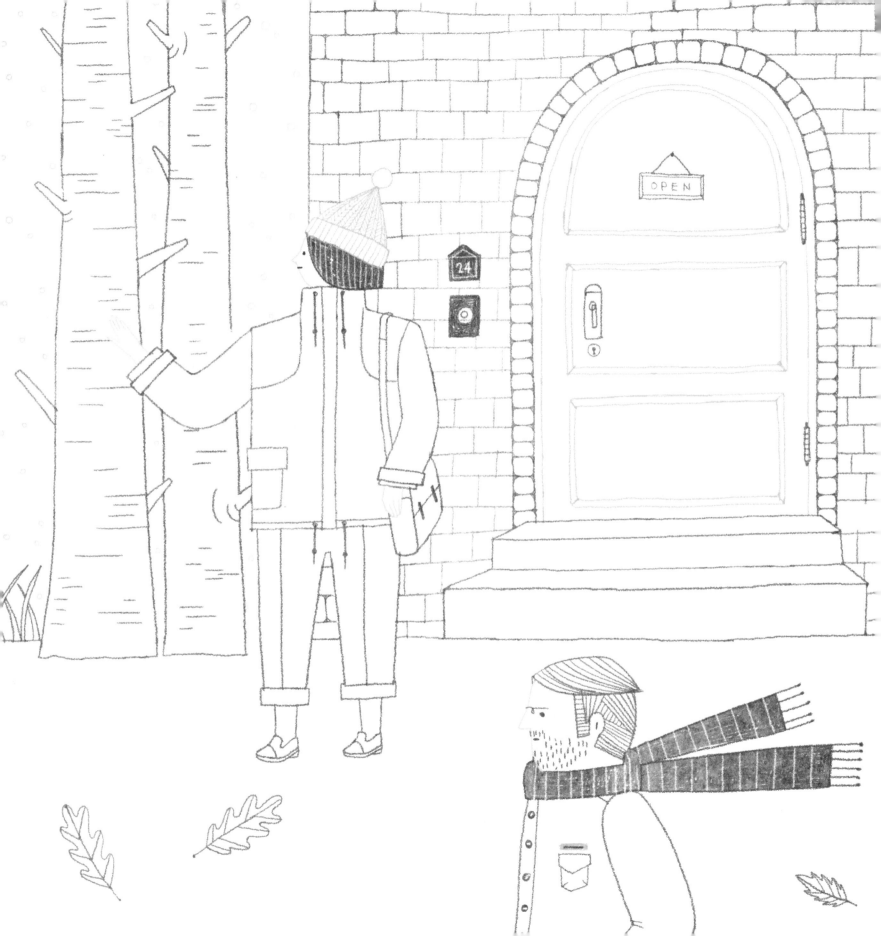

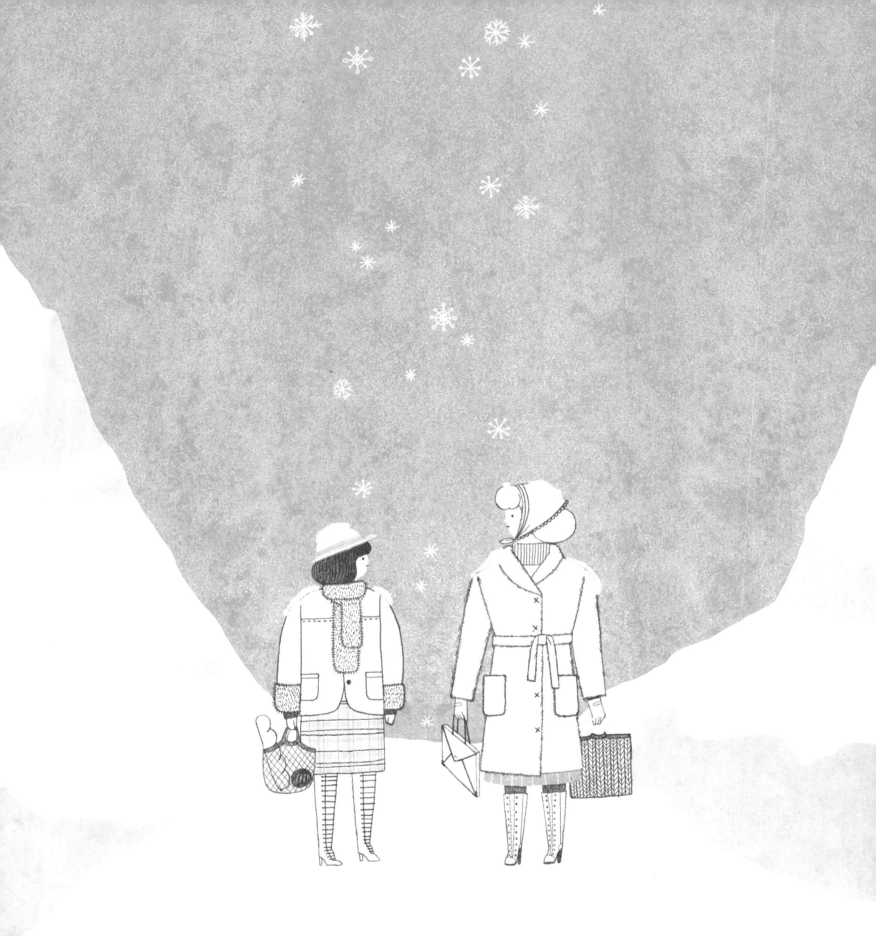

ANDANTE MOTHER

안단테마더는 산책하듯 걷는 속도, 느리지도 빠르지도 않는,

'제 속도'로 아이의 교육과 육아를 하는 엄마를 의미합니다.

출판사 안단테마더는 이러한 속도로 걸어가길 희망하는 부모, 교사, 아이들에게

아름다운 비주얼 지식창고로서의 역할을 다 해줄 수 있는 책을 기획합니다.

김승연

홍익대학교 시각디자인과를 졸업하고,

현재 그래픽스튜디오 텍스트컨텍스트(textcontext)의 대표와 작가를 겸하고 있습니다.

대표작으로는 그림책 '여우모자'와 '얀얀'이 있습니다.

차일드후드
첫 번째 추억, 나의 어린시절 옷장
My Closet from Childhood

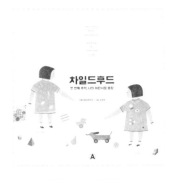

기획 안단테마더 | 그림 김승연

거울과 옷장 앞에서 아름답게 변신하고,
뽐내기에 여념 없던 나의 어린 시절 패션이야기!

차일드후드
두 번째 추억, 나의 어린시절 동물친구
My Animals from Childhood

기획 안단테마더 | 그림 김승연

따뜻했던 위로! 우리집 마당과 동물원,
그림동화 속에서 매일 함께 뒹굴던 나의 동물친구 이야기!

차일드후드
세 번째 추억, 나의 어린시절 상상여행
My Adventure from Childhood

기획 안단테마더 | 그림 김승연

철없이 뛰놀고, 무한한 상상력으로 끝없이 날아오를 수 있던
나의 어린시절 보물같은 모험이야기!

차일드후드
첫 번째 추억, 나의 어린시절 옷장

초판 1쇄 인쇄일	2015년 3월 23일
초판 1쇄 발행일	2015년 4월 10일

기획	발행	전수영	ANDANTE MOTHER
그림	김승연		
발행	ANDANTE MOTHER		
인쇄	마들		
등록	2011년 06월 10일 제 2014-000080호		
주소	서울시 용산구 임정로 109 다-3 안단테마더		
홈페이지	www.andantemother.kr		
전자우편	andante_info@naver.com		

ISBN	979-11-954958-1-8
ISBN(SET)	979-11-954958-0-1
정가	18,000원